LA ESCLAVA DOMÉSTICA

RELATO

ADELA SOTO ALVAREZ

EN HONOR A LA MUJER DE A PIE DE MI TIERRA, LA CUBANA, POR SU MULTIPLE TRABAJO DIARIO, SU FUERZA Y VALOR ANTE LAS ADVERSIDADES QUE HA ENFRENTADO Y AUN ENFRENTA.

 Mujer, sin tus manos, entereza y gran amor que se hubiese hecho el mundo…

PROLOGO

LA ESCLAVA DOMESTICA, es un relato sobre la mujer cubana, sus avatares cotidianos, los enfrentamientos con la realidad, y su valor ante cada situación por difícil que sea.

La escritora cubano americana Adela Soto Álvarez, autor de innumerables cuentos, novelas, relatos, literatura infantil, y otros géneros dentro de la literatura dedico estas imágenes todas dentro de la realidad sin ficción ni limitaciones a la mujer cubana y a cualquier otra que tenga que sobrevivir de igual manera.

En sus líneas se desplaza con una maestría admirable, que de pronto pensamos que estamos frente a una sátira, pero no lo es. Simplemente fue recopilando momentos y dificultades de ella y de todas aquellas que de una forma u otra han enfrentado un país totalitario en pleno periodo especial

Espero en la lectura de este relato prime el mismo criterio con que se escribió.

Este relato fue premiado en el CONCURSO "PARA TI, MUJER" DEL DÍA DE LA MUJER, de la Unión Hispanoamericana de Escritores del mundo, donde le fue otorgado el galardón DEL PRIMER LUGAR CON el "LAUREL DE ORO"

DATOS DEL AUTOR.

ADELA SOTO ALVAREZ. LIC EN FILOLOGIA, PERIODISTA, GUIONISTA, ESCRITORA, POETA.

AUTORA DE MULTIPLES TITULOS EN LITERATURA INFANTIL, NOVELA, POESIA, CUENTO, Y OTROS. Y GANADORA DE PREMIOS NACIONALES, PROVINCIALES, E INTERNACIONALES SU OBRA ES DIFUNDIDA POR DIFERENTES MEDIOS.

La aparente liberación de la mujer a partir del año 1959 constituyó un movimiento azaroso y de combustión espontáneo en la Cuba de adentro.

Por eso este diametralmente opuesto significado de liberación, fue una de las causas más fervientes de entrega sin límites a la causa que abrió al pueblo sus fauces de lobo manso y caritativo, y que las féminas acostumbradas al indiscriminado acoso masculino sujetaron con toda la fuerza engendrada por el anhelo de igualdad.

Así se le ve ir y venir a Caridad Morejón henchida de orgullo, combinando el trabajo con el estudio y el estudio con el fusil, a la vez que cree que dejó detrás el pasado y sus amargas experiencias.

El tiempo pasó y pasó …"y cuando el sol se ponía"…comenzaron las angustias de seis de la mañana a nueve de la noche, por marcar un

parámetro dentro del abarcador día de responsabilidades de esta mujer tan liberada ante las promociones gubernamentales.

Las combinaciones de estudio, trabajo y fusil, que al principio para ella era de orgullo, pasaron a la incomprensión de muchos.

No más de una vez sufrió y sufre del acoso masculino, y de sus manipulaciones machistas, así como de la desigualdad práctica, pues aunque se propaga lo contrario, nunca se ejerció, ni se ejerce como se dice ante el mundo.

De igual forma siguió discriminada, vituperada y sancionada por cualquier supuesta indisciplina, aunque sea llegar tarde o no asistir al trabajo, o guardia obrera a causa del sin número de problemas familiares que se le viene encima ante la tanta libertad de movimientos.

En realidad nadie la consideraba, ni considera, ni a nadie le importa que sus capacidades tengan límites

como todas las cosas. Más bien hacen todo lo posible por explotarla al máximo y si se queja allá va la comparación oportunista, de qué son iguales.

Muchos hombres inconscientes, formados por patrones patriarcales ignorancia y sobre todo con mucha falta de conciencia humana, la ve como el mejor blanco para descargar sus excesos, aunque delante de las masas aceptan y colaboran con la supuesta moda de igualdad.

Después en apartes, o en la intimidad del hogar se vuelve a convertir en una de las tantas esclavas domésticas, recibiendo ofensas y golpes sin escrúpulos, vejaciones y humillaciones por parte del patriarca, más bien llamado esposo, o compañero de la vida, porque se educó bajo él ordene y mande, y si no es así los amigos lo pueden criticar, por eso no bastan tantas groserías para hacerle ver que no es tan liberada como se dice, ni tan de la nueva era, pues el hombre siempre es él, que manda por ser el más fuerte.

Prueba de ello lo han demostrado las estadísticas nacionales durante todo el tiempo de libertad concedido, con sus elevadas tazas de violencia doméstica, maltrato y hasta muertes.

Esta mujer liberada de la Cuba revolucionaria del 59 hasta el 2016, no son de mármol, ni arcilla, sino de huesos y carne.

Se levantan muy temprano y entre los inventos del desayuno para los niños mayores de siete años, que no les venden leche, llevarlos a la escuela o círculo infantil, dejar los recipientes de agua llenos para cuando regresen, dejar la llave con la vecina para cuando llegue el fumigador de la campaña contra los vectores entre un largo de etcéteras.

Dejar las puertas bien cerradas, por si los cacos se les antojan hacer de las suyas en horario diurno y otras cuantas cosas de eminente urgencia, resumen las primeras horas del día.

Después aparecen en escena las demás obligaciones, las laborales que ante el ya afectado comienzo de la mañana, les llegan al cerebro peor que una inyección letal.

El jefe exigiendo más de lo que ella puede. Papeles y papeles sin objetivo pasan por sus manos de mecanógrafa, oficinista, dirigente o de servicio, sin distinción de rango laboral. Todo esto para que los observadores crean que el jefe es un tipo durísimo y tiene un exceso de trabajo increíble, por eso le asignó mejor salario, Lada particular, con sonido estereofónico, y cristales oscuros.

Así se le ve diariamente llenando cuartillas y más cuartillas, las que al final nadie revisa, lee, ni le interesa lo que dicen, al terminar la jornada laboral van a parar al cesto de los papeles o a los archivos repletos de polillas y cucarachas de moda, y al pasar cinco años, son pasivados.

Todo esto sin contar con las más de cincuenta reuniones al mes, todas después de las seis de la

tarde, o cualquier tipo de contacto o despacho. Por supuesto con el jefe, o los jefes. Todo fuera del horario laboral, porque tienen que cumplir con aquello que dijo el mandatario en uno de sus interminables discursos de que: "la jornada de trabajo es sagrada," y quien no cumpla con esto ya sabe lo que le viene encima.

Por otra parte el reloj de entrada y salida del centro laboral intransigente, hasta la N, marcando la raya roja al primer minuto de pasadas las empunto.

Después al Consejo de Trabajo, o a la Picota Pública, porque incumplió con el horario de entrada y salida establecido, y allá le va la sanción administrativa y hasta la expulsión del centro si llega a ser reincidente en el asunto.

Todo esto sin que a nadie le preocupe si llegó un minuto después porque el ómnibus no pasó, o porque simplemente no durmió velando a los ratones que se pasaron toda la noche sobre la cama

de los niños, y no hay raticidas ni en el mercado negro, ni en el de la divisa para combatirlos. O al techo de la vivienda le caen mil goteras y las lluvias no cesaron durante toda la madrugada.

Terminada la primera jornada de la mañana, se enfrenta heroicamente al sonoro timbre que le avisa del horario de almuerzo, mal llamado por los eruditos del idioma popular, pues no deja de ser, un suculento salcocho, compuesto por las tres constantes cubanas, arroz ,con pequeñas partículas desconocías y algunos gusanitos, sal y agua, chíncharos duros con sal y alguna hojita de orégano cimarrón y alguna que otra vez , un huevo hervido de color verde a causa del tiempo de cocido, entre otras variedades del invento culinario del cocinero de turno del comedor obrero.

Después de terminar la jornada de la tarde, sin merienda porque las gestiones del hombre encargado del merendero son deficientes, pero no es de la preocupación del jefe, porque es su socio a la hora de los asuntos que a él le incumben, y la

merienda no es su asunto, sale Caridad, la llamada "liberada,' a toda carrera en busca del ómnibus que no pasa, y no le queda otra opción que colgarse del aventón, sí no es qué alguien se digna en ayudarla.

Esto a las más jóvenes, porque si pasaron a los años maduros o podridos, no las recoge ni un perro callejero.

Lo cierto es que después de ir de un lado para otro, desesperada por llegar temprano a enfrentar lo que le espera en el mal llamado hogar, mira el reloj mil veces, se come la uñas, alguna que otra vez logra salir caminando hasta llegar con los pies en llamas y expuesta a las desconfianzas conyugales e intrigas de la vecindad acostumbrada a expiar tras las paredes.

Ya en el hogar respira profundamente, se quita los zapatos de mil leguas, y se pone un par de chancletas para descansar los fatigados pies. Bosteza y sale nuevamente a toda carrera con jaba y libreta de racionamiento en mano, como si fueran

un vikingo en plena batalla. Todo esto para averiguar si trajeron algo a la bodega y entonces poder enfrentar el horario de comida, con algo caliente para el atribulado estómago.

Frente al mostrador del comercio o bodega estatal y con la respiración en zigzag, y como una ametralladora, pregunta ilusionada, si llegaron los huevos, el keroseno que se ha vuelto fantasma, el alcohol, y la azúcar turbinada, porque la refina hace siglos no se comercializa en las bodegas de productos normados.

El dependiente las mira de reojo y sin dirigirse a ella directamente lanza un No rotundo, mientras, el grupo de ancianos que están en cola desde la madrugada, comentan de forma desafiante, -Sí ella llegó de otro planeta para preguntar por esos productos que solamente figuran en el recuerdo.-

Al fin un jovencito le grita de la trastienda, que el pan si está a la venta. Ella siente un alivio enorme y con

una sonrisa mal reflejada pide el último en la cola del Plan Jaba.

Aquí es cuando comienza la nueva odisea, pues tiene que enfrentar a las amas de casa, que no dejan de mirarla provocadoras y sin dejar de murmurar entre dientes las palabras más ofensivas del barbarismo, mal llamado argot popular, como por ejemplo.

-¡Tan descarada, mírenla como se hace la mosquita muerta reflejando cansancio y quién sabe de dónde sale a esta hora, y viene a querer ser el uno!-

La pobre supuestamente mujer liberada, solamente oye y calla, porque ni fuerzas les quedan para rebatir tales injurias.

Después de comprar el pan, que no es más que una ración por persona, mal elaborado, sin grasa y manoseado por no sé sabe cuántos insectos, regresa a toda carrera al hogar prácticamente con la lengua afuera, tira el pan sobre el sofá de la sala y

regresa al puesto de viandas, la carnicería, el organopónico.

Después de tanta carrera regresa sin aliento y con la jaba vacía porque ese día nada hubo para la venta.

Así de una en otra y sin parar hace la última estancia en la puerta, saluda a la vecina sacando acopio de paciencia, y sigue a enfrentar la realidad casera.

Desaforada revisa el refrigerador y encuentran los frijoles del día anterior fermentados, el poquito de arroz que quedó también del día antes le cayó agua a causa del apagón inesperado, y los demás anaqueles están vacíos.

Aun así respira tres veces tratando de relajarse, y va hacía el viandero del patio recordando que allí quedaban cuatro papas, que por suerte le regaló una vecina.

Piensa en cocinarlas con el poquito de petróleo que le resolvió el pariente del marido, pero cuando va al recipiente donde lo guardó celosamente se queda

atónitas al encontrarlo vacío, y sin indicios del paradero del mismo.

A los dos segundos el toque en la puerta, casi ensordecedor y pendenciero. Allá van con toda la paciencia amaestrada y abre con una sonrisa melancólica la puerta, al descubrir al visitante, que no es otro que el presidente del Comité de Defensas, que según él lleva dos horas vigilando que llegue para entregarle la cita de la reunión del Delegado del Poder del Pueblo, que será a las 9 de la noche de ese mismo día, e invitarla con voz dulce, pero mirada obligatoria al trabajo voluntario que se efectuará el fin de semana en la cuadra.

Seguidamente la voz de la encargada de vigilancia que desde el balcón de enfrente a toda voz le recuerda la guardia cederista que será ese mismo día de dos a cuatro de la madrugada.

Sin saber que decir o hacer, respira y piensa, mientras guarda la cita y continúa pelando las cuatro papas, único alimento de ese día para la cena.

Majestuosamente y sin que ningún sabio de la antigüedad en asuntos culinarios sienta envidia, prepara un rico puré de papas con agua y sal al gusto.

Por supuesto que con un mojito de ajos con limón, gracias a varios trocitos de leña que pudo recuperar de un cajón inservible, tres palos de escobas en desuso, y varias tusas de maíz secas.

Baña a la prole menor, con un poquito de bicarbonato de sodio, si es que aún le queda en el botiquín, porque a la bodega de productos normados hace tres meses que no viene el jabón de tocador, ni siquiera el de lavar y qué según la asignación de la canasta básica debe ser de entrega mensual, pero eso quedó como todas las otras cosas en el olvido.

Pero con esto Caridad no se calienta mucho los metales y se dice para sí que resolverá el problema cuando cobren y puedan ir a la CADECA, (lugar de cambio en divisas) y con dos dólares comprados a 27 pesos moneda nacional cada uno, adquirirá las divisas en CUC para la compra de por lo menos dos jabones para el aseo personal.

Todo esto, si le pagan completo el salario del mes, pues faltó tres días por cuidar a los niños, a causa de que el Círculo Infantil cerró por falta de agua potable, y no tuvo quien se los cuidara.

El mayorcito tuvo fiebre, y al del medio le partieron la cabeza en una riña juvenil callejera.

A la hora de la cena el esposo de Caridad, llega turbulento y con mucho dolor de cabeza. Según el extenuado de tanto trabajo, aunque solamente realice un pequeño esfuerzo laboral, pero se cree improsulto y merecedor de toda la atención femenina.

Entonces la enfrenta con toda la crudeza que lo caracteriza y pidiéndole explicaciones de los por qué y los por cuánto de la demora de la comida.

Cuando se entera del menú sin averiguar causas y efectos, comienza a soltar humo por la nariz y las orejas y a reclamar una mejor alimentación, porque trabaja mucho y todo lo que gana lo deja en el hogar, para comer solamente un poco de puré de papas con olor a leña y a las nueve de la noche.

Caridad sin saber que decir, y no porque carezca de elementos, sino por estar muy cansada de repetir lo mismo, calla y mira para el cuadro de la "Santa Cena "que cuelga en el comedor, más como reliquia de los ancestros, que como muestras de fe cristiana, porque si se enteran en el trabajo que es católica la despiden sin preguntar mucho.

Mira para el piso, y otras para la ventana con el objetivo de perder la mirada en el horizonte. Sin lograr calma ante la incomprensión del marido

tararea la canción popular que dice así: "échale salsita".

Pero este hombre machista y totalmente poseído por la masculinidad, no puede soportar la indiferencia de Caridad, incluso piensan que le está faltando el respeto y sin más preguntas, le tira el plato de puré de papas por la cara, a la vez que le propina una buena paliza entre las acostumbradas ofensa verbales.

Muchas veces para esquivar los golpes se levanta del piso sumisa y afligida. Otras se pega a los golpes contra el agresor y vuelan carderos y planchas eléctricas por el aire.

La mayor parte de las veces después del ataque corporal no le queda otra posibilidad que recoger el reguero que formaron en la disputa y ponerse a fregar la loza a la luz de una tiznada chismosa, construida de forma artesanal con un tubo de pasta en desuso, un pedazo de estopa y un poquito de

combustible si lo pudo resolver con algún camionero amigo.

Porque realmente ¿a dónde van a ir qué más valgan?, ¿a un albergue colectivo, si es qué después de cien mil gestiones logren conseguirlo?

¿A casa de los padres, al hacinamiento familiar, al medio de la calle?...

Porque en Cuba no existe la denuncia por violencia intrafamiliar, y si logra la misma, lo absuelven porque es su palabra contra la de ella y entonces la situación se le pone peor, por eso prefiere callar y soportar, soportar y soportar heroicamente.

Ya sin fuerza se sienta en la salita a esperar pacientemente a que terminé el apagón, que aunque no lo programaron ocurrió como de costumbre cuando menos lo esperaba, lo que le indica que cero programas, cero novela, cero entretenimiento de las nueve.

Allí se queda mudas por un largo tiempo tratando de poner la mente en blanco, pero no puede, los

mosquitos las sacan de la necesaria meditación y el irresistible calor la hace agotarse mucho más.

Pensando y repensando como enfrentar el nuevo día, se pasa varias veces la mano por la atribulada cabeza , como queriendo calmar su desatino, a la vez que hace planes casi siniestros para escaparse del trabajo antes del horario de salida sin ser descubiertas por el jefe, y poder ir a resolver el problema del hijo mayor que se ha empeñado en no seguir estudiando en la Secundaria Básica ,porque no lo dejan ver los programas infantiles en horario de Tribuna Abierta o Mesa Redonda, alegándole los profesores que ese horario es sagrado y si no obedece será analizado. Por eso se le ha metido en la cabeza que es mejor ser jinetero que estudiante.

El problema del hijo mediano, que por las mismas razones se pasa todo el día en la esquina jugando bolitas, chapitas, silo, o cuando juego prohibido exista, o buscándose problemas, los que ella trata de suavizar aunque no pueda ,ya que desgraciadamente la mayoría de su misma edad

solamente tienen la triste experiencia de la cárcel y esa es la compañía que buscan o encuentran ,mientras ellas se pasan las ocho horas y hasta mucho más tiempo trabajando y es vanguardia ,destacada, de avanzada, heroína del trabajo, y en el pecho no le caben más medallas y condecoraciones , a la vez que a los hijos no les caben más condenas.

Esta mujer liberada y cubana, ante tantos conflictos, para no martillarse más las ideas que tener que ir a parar al suicidio, trata de pensar menos, por eso en espera de que llegue la luz eléctrica, se estira varias veces, para darle paz a sus músculos, pero esta tan atiborrada de desgracias que aunque no quiera de golpe le llega al cerebro como una daga punzante el triste recuerdo de haber sido presa de todas las ofensas del mundo.

Sin tiempo para escapar de tan malos pensamientos, le llega a la memoria cuando tuvo que enfrentar el dolor de cuando uno de los hijos tratando de imitar al padre arremetió contra ella y sin

la menor consideración le propinó una fuerte golpiza, además de acusarla de despreocupada por la poca atención que les ha brindado a él y a sus hermanos durante toda la niñez por estar dedicada a la calle.

Sumida en tanta tristeza y realidades se pasa todo el apagón, hasta que al fin la energía eléctrica llega junto al bullicio de la gente del barrio, que no dejan de gritar barbaridades en contra de toda la nomenclatura gobernante por las continuas afectaciones del fluido eléctrico y la mala vida que les obliga a enfrentar.

Se pone de pie se estira nuevamente en un acto de mucho más aburrimiento y se encamina hacia el baño para asearse y dormir por lo menos limpia, pero al abrir la llave del agua descubre que pasó el horario de servicio y hasta mañana a la misma hora no tendrán más posibilidades del fluido líquido.

Sin otra opción suspira nuevamente mucho más paciente para no explotar, dándose cuenta que su

asimilación llegó al clímax del aguante y la supervivencia.

Que su mente ya no genera ningún tipo de sustancia, y mucho menos mecanismos de defensa posibles.

Que la liberación que tanto promocionan no fue más que una gran farsa, una vil mentira, una apariencia ante el mundo para encumbrar protagonismos, y se preguntan una y mil veces:...

- ¿De qué fue liberada, del confort, y de lo necesario para poder enfrentar las veinticuatro horas del día?-

Abatida , sin consuelo, tira de sus pelos con la mirada perdida más allá de sus fuerzas y cae abruptamente sobre el lecho, sin más posibilidades que seguir siendo la heroína de la historia ,aunque para ella sea solamente, una víctima más de un cuento de horror muy bien diseñado

...............

www.ingramcontent.com/pod-product-compliance
Lightning Source LLC
Chambersburg PA
CBHW071836200526
45169CB00018B/1576